中国书法史述略

王治心　著

浙江人民美术出版社

出版说明

王治心（1881—1968），浙江湖州人，著名学者、编辑。曾任上海《兴华报》编辑、南京金陵神学院教授、福州协和大学文学院院长、沪江大学文学院中国文学系主任等职，主编《文社月刊》。主要著作有《中国基督教史纲》《中国宗教思想史大纲》《孔子的哲学》《中国学术体系》《中国文化与基督教》等。

《中国书法史述略》于1935年发表在《天籁季刊》第二十四卷第一号上，署名"怡如"。全文分为"字体的种类""书法的起源时期""书法的确立时期""书法的鼎盛时期""书法的承继时期""书法的衰退时期""学书的方法"七个部分，简明扼要地阐述了中国书法的发展历史和学习书法的方法，可以作为了解中国书法的简明读本。

此次再版，以上述《天籁季刊》上的刊文为底本，以简体横排形式，重新加以整理，底本中的个别差错做了修

改。另外随文配了一些插图，以方便读者阅览。不妥之处敬请大家批评指正。

艺文类聚金石书画馆

2022 年 9 月

目 录

一、字体的种类

一曰古文　《水经注》说："古文出于黄帝之世，仓颉本鸟迹为字，取其孳乳相生，故文字有六义焉。自秦用篆书，焚烧先典，古文绝矣。鲁恭王得孔子宅书，不知有古文，谓之科斗书。"这几句话很可以代表一般的传说，以为文字始创于仓颉，其实文字是经过很多人的发明，而不是仓颉一人的功劳，正如王充这样说过："好书者众，仓颉独传。"《宣和书谱》说："古文科斗之书，已见于鼎彝金石之传，其间多以象形为主。"因为古代的书，大概与画相近，其字的笔画很像科斗形，故吾丘衍《学古编》有曰："科斗为字之祖，像虾蟆子形也。今人不知，乃巧画形状，失本意矣。上古无笔墨，以竹挺点漆书竹上，竹硬漆腻，画不能行，故头粗尾细，似其形耳。"这是说从字形取义之故，而字体却甚多，康有为《广艺舟双楫》引王愔叙百二十六种书体，于形草之外，备极殊诡。按《佛本行经》云书体有六十四种，《酉阳杂俎》所考，有驴肩书、莲叶书、节分书、大秦书、驮乘书、特牛书、树叶书、起尸书、右旋书、覆书、天书、龙书、鸟音书等类，虽不必尽属中国古文，要亦可证明中国古文种类之多。中国古

文，于今可考见的，在钟鼎彝器及龟甲兽骨之上，实为篆籀所从出之源。（图1）

二曰大篆 《宣和书谱》云："自古文科斗之法废，而后世易以大篆，而大篆实出史籀也。籀在周宣王时为太史氏，其书今之所存者，石鼓是也。以其为籀之所创，故名之曰籀书，以其为太史氏而得名，故又谓之曰史书。"张怀瓘《书断》云："篆者传也，传其物理，施之无穷。"甄丰所说秦文八体，一曰大篆，言六书二曰奇字，皆此类

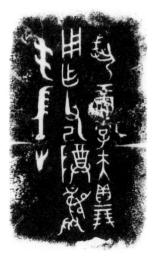

图1-1 商代小子夫尊铭文

图1-2 商代甲骨文

也。说者谓"籀文者，史籀取仓颉形意配合，为之损益古文，或同或异，名为大篆"。陶宗仪《书史会要》云："大篆之后，别为十三：曰殳书，曰传信鸟书，曰刻符书，曰萧籀，曰署书，曰鹤头书，曰偃波书，曰蚊脚书，曰转宿篆，曰蚕书，曰芝英书，曰气候直时书，曰蛇书，此皆大篆之流派也。"这大概可以从金石古器，与唐代出现的周时石鼓上，考见一二。（图2）

三曰小篆 张怀瓘《书断》云："小篆者，秦始皇丞相李斯所作也。增损大篆，异同籀文，谓之小篆，亦曰秦篆。始皇二十年始并六国，斯时为廷尉，乃奏罢不合秦文者，于是天下行之，画如铁石，字如飞动，作楷隶之祖，为不易之法。其铭题钟鼎及作符印，至今用焉。"《宣和书谱》亦云："若夫小篆，则又出于大篆之法，改省其笔画而为之，其为小篆之祖，实自李斯始。然以秦穆公时《诅楚文》考之，则字形直如小篆，疑小篆已见于往古，而人未之宗师，独李斯擅其名。"（图3）小篆也分了好些字体，陶宗仪《书史会要》说："小篆之后，又别为八：曰鼎小篆，曰薤叶篆，曰垂露篆，曰悬针篆，曰缨络篆，曰柳叶篆，曰剪刀篆，曰外国书，此皆小篆之异体也。"舒元舆《玉箸篆志》称李斯所变篆为玉箸。《书断》谓"其字体或镂铁盘屈，或

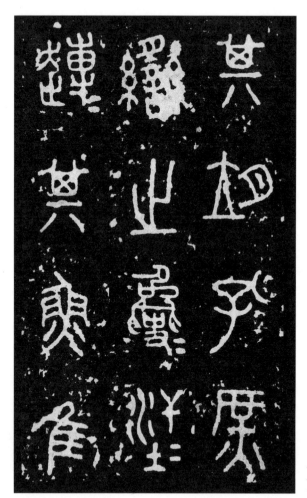

图2 石鼓文

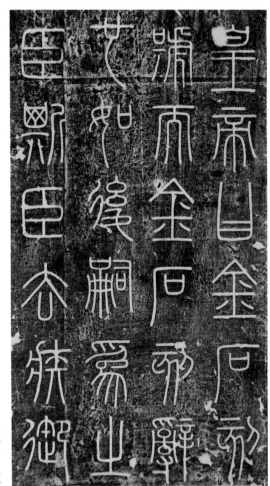

图3 李斯《峄山碑》

悬针状貌，鳞羽参差而互进，珪璧错落以争明，其势飞腾，其形端俨"。亦有人说："小篆比籀文体十存其八，故小篆为之八分。"（见《合用文集品目》）

四曰隶书　《书断》云："隶书者，秦下邦人程邈所造也。邈得罪幽系云阳狱中，覃思十年，益大小篆方圆而为隶书三千奏之，始皇善之而用为御史，以奏事繁多，篆字难成，乃用隶字以为隶人佐事，故名隶书。"但是丘光庭言"隶书之始，不自程邈，兴于周代。言《左传》史赵算绛县人年曰：亥有二首六身，是其物也"。《宣和书谱》亦云："后人发临淄冢，得齐太公六世孙胡公之棺，棺之上有文隐起，字同今隶。"是皆承认在程邈以前已有隶书，特程邈独得其体，以为传布耳。隶书变体，有所谓八分，蔡希综以为乃东汉上谷王次仲以隶字改为楷法，又以楷法变八分。而蔡琰述其父中郎语，谓"去隶字八分取二分，去小篆二分取八分，故谓之八分"，是言八分为篆隶间字。但秦时亦有名王次仲者，《书断》称"秦羽人王次仲作八分"，杨固《北都赋》言"王次仲匿于秦"，皆言次仲为秦人。《后汉书》云蔡邕曾以隶作八分体，写石经，是又说八分作于蔡邕。（图4）赵明诚《金石录》言："隶者今之楷书，亦曰真书，是八分也隶也楷也，似皆一体也。"或者谓隶

图 4　蔡邕《熹平石经·尚书》残字

图 5　王羲之《黄庭经》

与八分，有波势与无波势微异，不是有两法。另有一种名为飞白，也说是蔡邕所创，说是蔡邕见役人以垩帚成字，乃效为飞白之书。明赵宧光《金石林绪论》云："隶书中一曰飞白，篆法将变，正则杂出，燥润相宜，故曰飞白。后世失传，飞而不白者似隶，白而不飞者似篆，皆飞白之流别也。"王僧虔谓"飞白，八分之轻者"，王隐云"飞白变楷制也。本是宫殿题署，势既径丈，字宜轻微不满，名为飞白"。梁武帝谓萧子云曰"顷见王献之书白而不飞，卿书飞而不白"，大约是指字体的疏密而言。

五曰楷书　《书断》谓："王次仲以隶字作楷法，所谓楷法者，今之正书是也。"张绅《法书通释》云："古无真书之称，后人谓之正书楷书者，盖即隶书也。但自钟繇以后，二王变体，世人谓之真书……今当以晋人真书谓之晋隶。"赵宧光《金石林绪论》分真书为五种："一曰正书，如欧虞颜之类；一曰楷书，如右军《黄庭》之类；（图5）一曰蝇头书，如《麻姑仙坛》之类；（图6）一曰署书，如苍龙白虎之类；一曰行楷，如《季直表》《兰亭帖》之类。（图7）以上五种，世俗通谓之真书。"是可知今之所谓楷书，就是真书，也就是隶体之变化，有大楷、中楷、小楷之分。

图6　颜真卿《小字麻姑仙坛记》（《停云馆帖》）

图7　钟繇《荐季直表》

六曰行书　为汉刘德昇所造，即正书之小伪。《宣和书谱》云："自隶法扫地而真几于拘，草几于放，介乎两间者，行书有焉。于是兼真则谓之真行，兼草则谓之行书。"此所谓行书者，即半真半草之书也；取其简易流行，故称为行书。王愔云："晋世以来，工书者多以行书著名，钟元常善行书者也，尔后王羲之、献之，并造其极焉。"（图8）

图 8-1　钟繇《得长风帖》（摹）

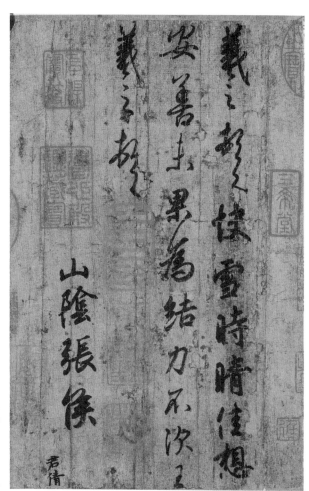

图 8-2　王羲之《快雪时晴帖》

七日草书　蔡邕云："昔秦之时，诸侯争长，羽檄相传，望烽走驿，以篆隶难不能急速，遂作赴急之书，盖今草书是也。"是可见草书起源的早了，但有谓乃创始于张

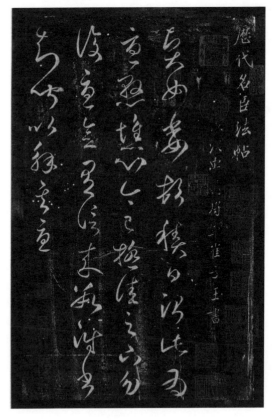

图九　崔瑗《贤女帖》

芝，亦有谓始于杜度，《宣和书谱》则云："……是不知杜度倡之于汉，而张芝、皇象皆卓卓表见于时，崔瑗、崔实、罗晖、赵袭，各以草书得名，世号章草。（图9）至张伯英遂复脱前习，以成今草。（图10）且草之所自，议者纷如，或以为稿草之草，或以为草行之草，或以为赴急之书，或以为草昧之作。"原来草书中有行草、章草、稿草、狂草之分。卫恒《四体书势》言："汉兴而有草书，不知作者姓名，至章帝时，齐相杜度号称善作，后崔瑗、崔实亦皆称工，弘农张伯英因而转精其巧，韦仲将谓之草圣。"韦为伯英弟子，伯英尝自言"上比崔杜不足"，是可见草书不始于伯英也。但草书又与章草不同，《书断》谓"章草始于汉史游"，王愔亦云"汉元帝时史游作《急就章》"，（图11）或又谓"建初中，杜度善草，见称于章帝，诏使其草书上事"。史在杜前约百年，故以史游为章草之祖，不以产生于章帝时而得名。张怀瓘言草与章的分别，谓"章草即隶书之捷，草亦章草之捷也"，是盖草较章后而尤草于章也。大约行书乃略草于真书，章草又略草于行书，草书更草于章草也，故后世言草书者，往往分"行、章、草"为三种。

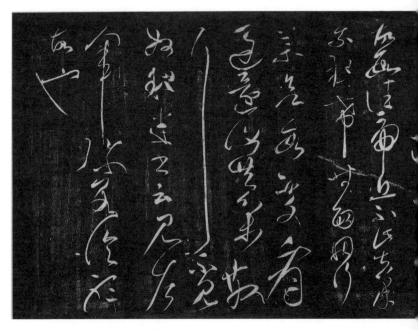

图 10　张芝《冠军帖》

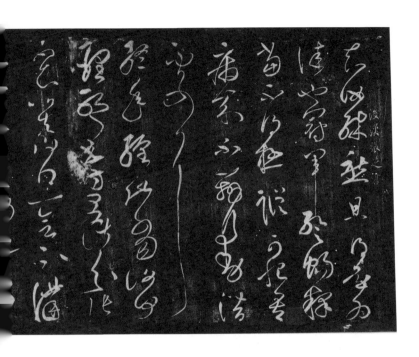

图二一　皇象《急就章》

二、书法的起源时期

　　古文字之传于今者已不多，据陶弘景《刀剑录》与薛尚功《钟鼎彝器款识》，有殷商的立戈形父丁敦、亚形父辛敦，周的毛公鼎、盂鼎，及现在故宫博物院所收藏的商周器，如商之父辛鬲（盛馔用，有三足）、父乙甗（甑属，分上下两层，上层可蒸，下层可煮），周初之饕餮鼎（《尔雅》云：款足者谓之鼎[1]。款足，空足也。足上饰饕餮形，故名）、芮公鼎等类。间有文字。（图 12）唐代出现的《石鼓文》，有谓乃周成王或周宣王时物，而郑樵则断定为秦文。又有相传谓孔子所书的《延陵季子碑》，其文为"𤲶𠂤𢆶𠀤𣄰陵𣂷𠚢𠫤𡉣"（於乎有吴延陵君子之墓），但有以为此字形方近隶，未必是孔子时书，古法帖只有"於乎有吴君子"六字，此增"延陵""之墓"四字，疑为汉人所加。又有李斯泰山碑，又有数字留在泰山东岳庙。（图 13）当时曾有泰山、琅玡、之罘、碣石、会稽、峄山六刻石，清咸同间犹存于山东诸城县者有八十六字，今已全佚。此则从金石上所残遗的古文字，今人可以考见者也。

[1]编注：《尔雅》原文为"款足者谓之鬲"。

图 12 西周大盂鼎铭文

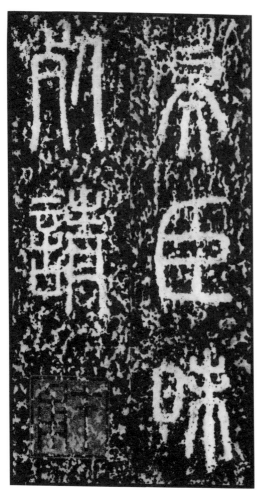

图 13　李斯《封泰山碑》

　　至汉则书体略备，以其时写作文字的工具已完备。相传自蒙恬造笔，蔡伦造纸，韦诞造墨以后，书法于是乎大进，古篆隶之外，增出行草等书。史游作《急就章》，为草书之祖，继之者为杜度、张芝等人。崔瑗撰《飞龙篇》，合《篆草势》三卷。蔡邕书《石经》立太学门外，观视摹写者车乘日千余辆，又创飞白书。其女文姬亦善书，曹操命书其父遗书，黄山谷尝云："蔡琰《胡笳引》自书十八章，极可观。"曹喜、刘德昇尤为后来钟、胡等书法所从出之源，惜乎其作品已无流传，无从知其艺术上的价值。

三、书法的确立时期

自魏晋起头，书法已成为一种艺术。钟元常可以算是这时代的先锋，他曾与胡昭同学书于刘德昇，说者谓"胡书肥，钟书瘦，各有刘君嗣之美"。（图14）《书断》引羊欣《笔阵图》说："钟繇少时，从刘胜入抱犊山学书三年，遂与魏太祖、邯郸淳、韦诞等议用笔，繇问蔡伯喈《笔法》于韦诞，诞惜不与。……及诞死，繇令人盗掘其墓，遂得，由是繇笔更妙。繇精思学书，卧画被穿过表。善三色书，最妙者八分。"盗坟得诀故事，未必是事实，而其书法之得于蔡邕，为历来所承认。其子钟会兼善行草，尤工隶书，绰有父风。

胡昭、邯郸淳皆善

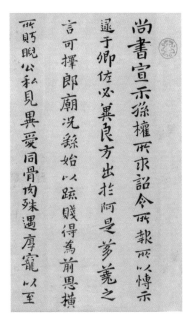

图14　钟繇《宣示表》

隶，韦诞学书于邯郸淳，袁昂谓其书如龙拿虎踞，剑拔弩张，八分、隶书、章草、飞白皆入妙品，小篆入能品。善作剪刀篆，亦曰金错书。其次有索靖，与尚书令卫瓘俱以善草书知名，书出韦诞。（图15）《宣和书谱》云索靖乃张芝之姊孙，故以章草名动一时。卫瓘字伯玉，采张芝法，草书尤称神妙，与索靖同称为一台二妙（因同为尚书台官之故），说者谓"卫得伯英筋，索得伯英肉"。其子曰恒，亦善草隶。时有卫夫人，曾学书于钟繇，《书断》谓"夫人名铄，字茂猗，恒之从女，汝阴太守李矩之妻也。隶书尤善。钟公谓其婉然芳树，穆若清风"。传书法于王羲之。羲之字逸少，为右军将军，故亦称王右军，善隶，书为古今之冠。《书断》记："羲之七岁，善书，十二见前代笔说于其父枕中，窃而读之，不盈期月，书便大进。卫夫人见语太常王策曰：此儿必见用笔诀，近见其书，便有老成之智。流涕曰：此子必蔽吾名。"按《笔阵图》云："羲之少学卫夫人书，将谓大能。及渡江北游名山，比见李斯、曹喜等书，又之许下见钟繇、梁鹄之书，又之洛下见蔡邕《石经》三体书，又于从兄洽处见张昶《华岳碑》，始知学卫夫人书，徒费年月尔，遂改本师，乃于众碑学习焉。"

图 15-1　索靖《出师颂》

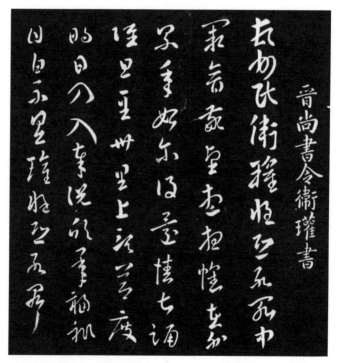

图 15-2　卫瓘《顿首州民帖》

可见卫夫人书，已为羲之所不满，其殆青出于蓝也。其有名作品，为《兰亭序》（图16）与《黄庭经》，于八体书无不列为神品（八体即篆、籀、八分、隶、草、章草、飞白、行书）。《金壶记》谓其曾作《笔阵图》及《笔势论》，

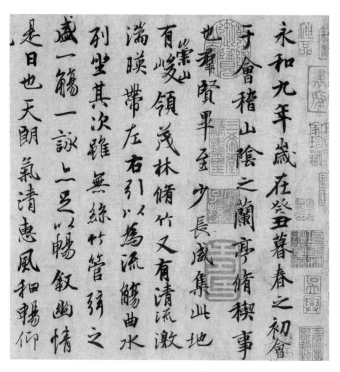

图 16　王羲之《兰亭序》（神龙本）

但孙过庭曾谓"《笔阵图》不似逸少语"。妻郗氏，子七人（即元之、凝之、徽之、操之、涣之、献之，其一名逸）皆善书，尤以献之为最。（图 17）淳之，羲之之兄子，亦能书。献之工草隶，七八岁时学书，羲之密从后掣其笔不得，

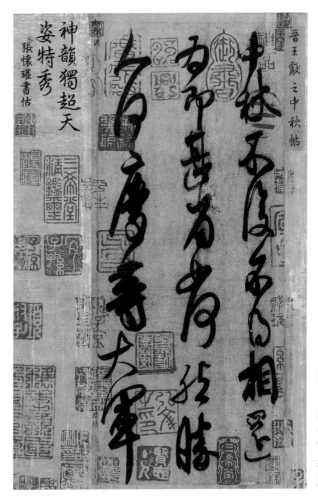

神韻獨超天
姿特秀

張懷瓘書估

晋王獻之中秋帖

图 17　王献之《中秋帖》

叹曰：此儿当复有大名。时人称之为二王，为书家师宗。

南北朝之书家，首推宋之羊欣，其父名不疑，曾为乌程令，欣时年十二，时王献之为吴兴太守，甚知爱之。王僧虔《论书》："欣书见重一时，行草尤善。"《宣和书谱》云："羊欣长隶书，其学出于献之，论者谓欣学献之，如颜回与夫子有步趋之近。"实则欣本善书，得献之指导，乃成当代名家（见《宋书》本传）。著《续笔阵图》一卷。

孔琳之亦师小王，善草书，时称孔草羊真。羊有弟子曰萧思话，其行书称为风流绵密。

齐有王僧虔，善隶书，当时齐太祖萧道成曾与之赌书，"问之曰：谁为第一？答曰：臣书第一，陛下亦第一。上笑曰：卿可谓善自谋矣"。《宣和书谱》谓其工正书，初法献之，而蕴藉不逮。

梁有萧子云，善草隶，为世楷法。自云"善效钟元常、王逸少而微变其体"。《宣和书谱》谓其"善正隶、行草、小篆、飞白，初学王献之，晚学钟繇，乃能研二家之妙"。《南史》本传中记一故事，云："子云为东阳太守，百济国使人至建邺求书，逢子云为郡维舟将发，使人于渚次候之，望舟三十步许，行拜行前。子云遣问之，答曰：'侍中尺牍之美，远流海外，今日所求，唯在名迹。'子云乃为停

舟三日，书三十纸与之，获金货数百万。"可见其名重如此。《唐书·艺文志》载有萧子云五十二体书一卷。其子名特，亦善草隶，时人比之为卫恒、卫瓘。

范晔曾与萧思话同师羊欣，工草隶，小篆尤精。袁昂《书评》曾云："羊真孔草，萧行范篆，各一时绝妙。"

陈时有僧曰智永，隋时有僧曰智果，皆称书家。智永姓王氏，为逸少远孙，住吴兴永欣寺，积年学书，后有秃笔头十瓮，每瓮皆数石，埋之，号为退笔冢。求书者如市，户限为穿，乃用铁叶裹之，谓之铁门限。《宣和书谱》称其"学书以羲之为法，笔力纵横，真草兼备，绰有祖风。作真草《千文》传世，学者率摹仿焉"。（图18）

智果，隋永兴寺僧，炀帝甚善之。工书铭石，曾学于智永，说者谓"永得右军肉，果得右军骨"。

上为魏晋南北朝书家之代表人物，据《图书集成》所收罗的，计魏有二十七人，吴有十三人，晋有一八七人，宋有五十二人，齐有三十六人，梁有六十四人，陈有三十二人，北魏有三十九人，北齐有十五人，北周有十二人，隋有二十七人，不可谓不盛了。其时关于书法的研究作品，有如：

卫夫人《笔阵图》，论执笔之法云："凡学书字，先

图 18　智永《真草千字文》

学执笔，真书去笔头二寸一分，行草书去笔头三寸三分。点画波撇屈曲，皆须尽一身之力而送之。善笔力者多骨，不善笔力者多肉，多骨微肉者谓之筋，多肉微骨者谓之墨猪。"又举出七条笔法，即"一""、""丿""丨""乀""乁""丁"，为学习之本。此可谓最早论书法的作品。

王羲之《笔势论》，凡十二章，乃告其子献之而作。第一曰"创临章"，中有言曰："纸者阵也，笔者刀稍也，墨者兵甲也，水砚者城池也，本领者将军也。"以行军布阵为作书之法。其次则有"启心章""视形章""说点章""处戈章""健壮章""教悟章""观彩章""开要章""节制章""察论章""譬成章"等。

记书史者，有王僧虔《能书录》，举古来能书人名，自李斯、赵高以下四十余人，各述其所书之妙；《庾度支集·书品论》分当时书家为九品，即上之上、上之中、上之下等，而以张芝、钟繇、王羲之三人居首。

四、书法的鼎盛时期

唐代以书法为取士之一，艺术愈进，可谓鼎盛时期，名家甚多。初则以虞、欧、褚、孙为最知名。

虞世南字伯施，曾师事陈沙门智永，妙得其体。太宗尝称其有五绝：德行、忠直、博学、文学、书翰。（图19）《书断》称其得大令宏规，与欧阳询并称。说者谓虞则内含刚柔，欧则外露筋骨。《书学传授》云，世南传欧阳率更询、褚河南遂良，遂良传薛少保稷，是谓贞观四家。虞死，太宗尝叹无与论书者，魏徵乃举褚遂良以进，谓曰：褚遂良下笔遒劲，甚得王逸少体。太宗即召之。《墨池编》谓："遂良书多法，或学钟公之体，而古雅绝俗，或师逸少之法，而瘦硬有余；至于章草之间，婉美华丽，皆妙品之尤者也。"

欧阳询字信本，初仿王羲之，而险劲过之。《书断》称其八体尽能，笔力劲险，篆体尤精，飞白冠绝，真行之书，于大令亦别成一体。《宣和书谱》云："询以书得名，实在正书，若化度寺石刻，其墨本为世所宝，学者虽尽力不能到也。"（图20）以其曾任太子率更令，因称其书为率更体。子名通，父子齐名，号为大小欧阳体。

孙虔礼字过庭，草书学二王，工于用笔，俊拔刚断。《宣

图19 虞世南《孔子庙堂碑》

图 20—1　欧阳询《化度寺碑》

图 20-2　欧阳询《仲尼梦奠帖》

和书谱》称其"善临模，往往真赝不辨。文皇尝谓过庭小字书乱二王"，盖其似真可知也。然落笔喜急速，议者病之。尝作《书谱》，为历来论书佳著，学书者的津梁也。

薛稷字嗣通，为魏徵的外孙，家多藏虞褚书，锐意临仿，遂以书名天下。《书断》谓其"书学褚公，尤尚绮丽，可谓河南之高足"。传书法于李邕与贺知章。

在盛唐时以李邕、张旭、贺知章为最知名。李字泰和，任北海太守，故称李北海。《宣和书谱》谓："李邕资性超悟，才力过人，精于翰墨，行草之名尤著。初学变右军行法，顿挫起伏，既得其妙；复乃摆脱旧习，笔力一新，李阳冰谓之书中仙手。"当时奉金帛求书者甚多，杜诗有"干谒满其门，碑版照四裔"，就是指邕说的。（图21）

张旭善草书，欢喜吃酒，每逢大醉，便呼叫狂走，乃下笔作书，或以头濡墨而书，既醒，自视以为神，不能复作，世都称之为张颠（见《唐书·李白传》）。《宣和书谱》云："其草字虽奇怪百出，而求其源流，无一点画不该规矩者，或谓张颠不颠者是也。"又善写小楷行书。《书法会要》说："其书法得之于陆彦远。旭，彦远甥也。"传其书的，则有韩滉、徐浩、颜真卿、魏仲犀、崔邈等人。

贺知章字季真，曾为秘书监，自号为四明狂客。所作草书，

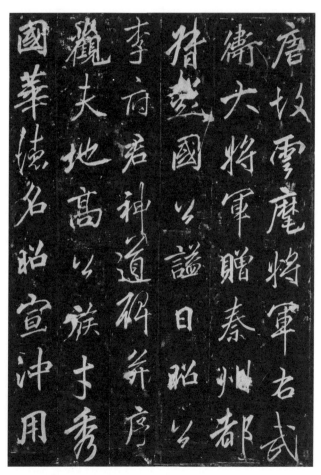

图 21　李邕《李思训碑》

笔力遒健。《宣和书谱》云："其善草隶，当世称重，恐不能遽取，每于燕闲游息之所，具笔砚佳纸候之。偶意有惬适，不复较其高下，挥毫落纸，才数十字，已为人藏去，传以为宝。"所书《孝经》真迹，为日本内府所宝藏。（图22）

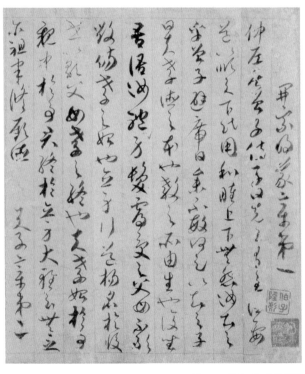

图22　贺知章《孝经》

中唐最著名的，有李阳冰、颜真卿、徐浩等人。李字少温，工小篆，初学李斯《峄山碑》，后见孔子《吴季子墓碑》，便变化笔法，当时人誉之曰笔虎。有人说他从张旭学得的，而传给颜、徐等人。

颜真卿字清臣，封鲁郡公，世故称他为颜鲁公。善正书草书，笔力遒婉，雄浑庄重，力透纸背。《墨池编》谓："鲁公嗜书石，大几咫尺，小亦方寸，碑刻遗迹，存者最多：观《中兴颂》则闳伟发扬，状其功德之盛。观《家庙碑》则庄重笃实，见其承家之谨。（图23）观《仙坛记》则秀颖超举，象其志气之妙。观《元次山铭》则淳涵深厚，见其业履之纯。点如坠石，画如夏云，钩如屈金，戈如发弩，纵横有象，低昂有态，自羲、献以来未有如公也。"这几句话对于鲁公的评论，最为允当。《书学传授》谓其传于柳公权、怀素、邬彤、韦玩、张从申等人。

徐浩字季海，父名峤之，曾以书法传之。《宣和书谱》谓："浩书锋藏画心，力出字外，得意处往往近似王献之，开元以来未有比者。以楷法为最妙，写《花萼楼碑》甚工。"尝作书法以示子侄，尽述古人积学所致。

晚唐则以柳公权最为大家。柳字诚悬，充翰林侍书学士。穆宗问其用笔之法，对曰："用笔在心，心正则笔正。"

图23 颜真卿《颜氏家庙碑》

上改容，知其笔谏也。其书出于颜而能自创新意，遒劲丰润，自成一家。碑版之传于今者亦不少。（图 24）

怀素是个和尚，玄奘的弟子，本姓钱，与邬彤为中表兄弟。《书苑菁华》谓其师邬彤而得其笔法。《广川书跋》云："书法相传至张颠后，鲁公得尽于楷，怀素得尽于草，故鲁公谓素以狂继颠。"唐代能书之和尚，不下五十多人，要以怀素为最。（图 25）

综唐一代，书家最多，盖当时文人学士，无不能书，《图书集成》所罗列的有七百十四人。其间有许多闺秀，如成都娼女薛涛，行书妙处，很得右军笔法，卫夫人以后的第一人。至于论书之书，则如：

欧阳询《书法》。说者谓此书内有东坡语，当为宋元人所伪托。但书内论学书方法，有三十六条，亦可为学书指导。

张彦远《法书要录》。首疏解字体之名，继言笔法传授系统，自蔡邕以至颜真卿、崔邈，凡二十三人。复汇编诸名人论书之作：（一）王僧虔《答齐太祖论书启》。（二）张怀瓘《书议》（举晋以来书家十九人，分真、行、章草、草书四类，排列次第，如真、行皆以逸少为第一，章草以子玉为第一，草书以伯英为第一之类）。（三）张怀瓘《书

图24　柳公权《玄秘塔碑》

言訖而滅既戌

寺道悟禪師爲

大旨於福林

然莫能濟其畔

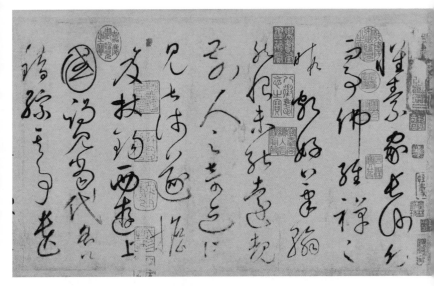

图 25-1　怀素《自叙帖》

估》（举自黄帝史以来书家九十六人，分列为五等）。（四）
张怀瓘《书断》（举古来书家分为神品、妙品、能品，每
品下复分篆、隶、八分、行、章、草等，共举二百三十人
而论其工拙）。

　　韦续《九品书》，分书家为上中下九等，计列百九人。
又著《书评》《续书品》，皆品评书家优劣。

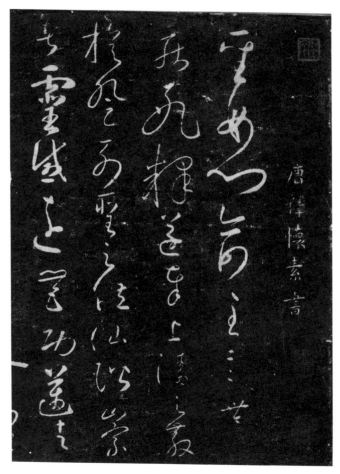

图 25-2　怀素《圣母帖》

孙过庭《书谱》，为论书最精之作，如论《笔势论》非右军作，佐证确切。论作书之法，如曰"数画并施，其形各异，众点齐列，为体互乖"，尤为精辟之论。

颜真卿《述张长史笔法十二意》，乃鲁公在长安师事张旭时所得。所谓十二意者，即平为横，直为纵，均为间，密为疏，锋为末，力为骨干，轻为曲折，决为牵掣，补为不足，损为有余，巧为布置，称为大小。一一加以说明。

当时又有所谓《永字八法》的练字诀，有谓乃张怀瓘所创，有谓乃始于王羲之，在陈思《书苑菁华》中详载之。（图 26）其言曰："八法起于隶字之始，自崔、张、钟、

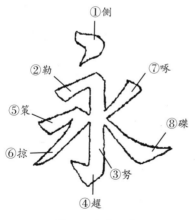

（点为侧，横为勒，竖为努，挑为趯，左上为策，左下为掠，右上为啄，右下为磔）

图 26　永字八法

王，传授所用，该于永字。李阳冰云：昔逸少攻书多载，十五年偏攻永字，以其备八法之势，能通一切字也。"

颜真卿有《八法颂》："侧蹲鸱而坠石，勒缓纵以藏机，努弯环而势曲，趯峻快以如锥，策依稀而似勒，掠髣髴以宜肥，啄腾凌而速进，磔抑趠以迟移。"

柳宗元亦有《八法颂》："侧不愧卧，勒常患平，努过直而力败，趯宜存而势生，策仰收而暗揭，掠左出而锋轻，啄仓皇不疾掩，磔趯趠以开撑。"

问不言点而言侧何也？谓笔锋顾右，审其势临而侧之，故曰侧。问不言画而言勒何也？谓勒者趯笔而行，承其虚画，取其劲涩，则成功矣。问努何也？谓在乎趯笔不行。问挑更为趯何也？谓自努画收锋，借势而趯之。问策何也？仰笔趯锋轻抬而进。问掠何也？掠过徐疾有准，随手遣锋。问啄何也？因势而立，轻劲为胜。问磔何也？趯重锋缓，徐行势足，而后磔之。包慎伯《艺舟双楫》曾详言之。

五、书法的承继时期

唐代以后，书学渐衰，书家虽亦不少，要皆不能脱前人窠臼。五代时书学上的艺术，不如画学光辉。而其所称为书家的，据《图书集成》所收罗的，梁有杨凝式以次八人（图27），唐有豆卢革以次七人，晋有成知训以次三人，汉有杨邠以次二人，周有冯吉以次六十三人，辽则耶律庶成以次三人。其间较有名的，首先要算杨凝式，史称其书法自颜柳以入二王之妙。其次则为后周李煜，即李后主，其笔法称铁钩锁。韦庄、贯休、钱镠皆当时有名书家。

降及宋代，徐炫、徐锴兄弟能八分、小篆，在江南以文翰知名，号为二徐。李建中善篆籀草隶，气格不减徐浩。李宗谔、宋绶虽亦知名，然有"宋寒李俗"之评。《墨池编》言本朝言书者，称西台与公垂二人。《书史》云，以其"作参政，倾朝学之，号曰朝体"。蔡襄既贵，士庶亦相率摹其字体。《墨池编》称"君谟真行草皆优，入妙品"。欧阳修、苏东坡皆称美之。其大字端重沉着，为宋朝书法第一。楷书从颜鲁公出，行草皆属妙品，为仁宗所爱。草书特变张芝、张旭之意，善以散笔作书，世称为飞草。（图28）后王安石为相，人亦争效其体。王书本学杨凝式，行草多

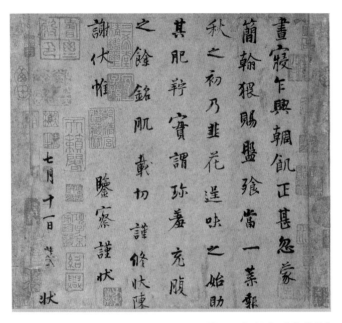

图 27　杨凝式《韭花帖》

淡墨疾书。

　　真正成一家之书的，则有苏轼与黄庭坚二人。苏轼称东坡居士，黄庭坚称山谷道人。山谷尝谓："东坡喜学颜鲁公、杨风子书，其合处不减李北海，本朝善书自当推为第一。"东坡亦尝自谓曰："吾虽不善书，晓书莫如我。"故其子叔党云："先君子岂以书自名哉？特以其至大至刚

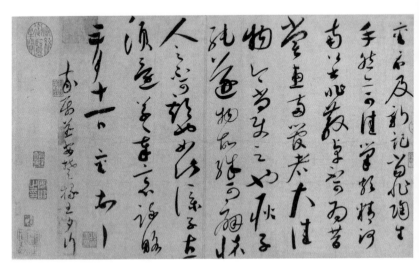

图 28 蔡襄《陶生帖》

之气，发于胸中而应之以手，故若有不犯之色。"山谷又谓："余学草书三十余年，初以周越为师，故二十年抖擞，俗气不脱。晚得苏才翁、子美书观之，乃得古人笔意。其后又得张长史、僧怀素、高闲墨迹，乃窥笔法之妙。"《洞天清录》云："山谷悬腕书，深得《兰亭》风韵，然行不如真，草不及行。"（图29）

其次则为名画家米芾，曾奉诏仿《黄庭》小楷作周兴嗣千字韵语。《宣和书谱》云："米芾书效羲之，诗追李白，

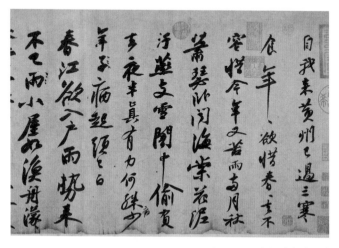

图 29-1　苏轼《寒食帖》

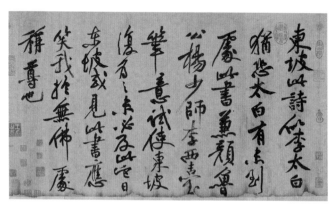

图 29-2　黄庭坚跋《寒食帖》

篆宗史籀，隶法师宜官。晚年出入规矩，深得意外之旨。"
（图30）蔡苏黄米，合称为宋代四大家，与唐代欧虞颜柳
相比肩。惟苏米书纵横挥洒，变化淋漓，与唐人浑厚庄重
不同，而成为宋人风气。

此外则有如刘瑗的隶书，滕中及赵仲忽的草书，鲍慎
由的行书，赵震的篆书，皆当时的矫矫者。至于蔡京、蔡
卞、朱熹也算是能书的人。综宋一代，计有七百九十三人，

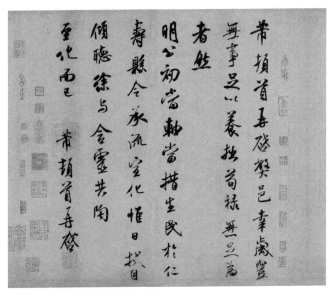

图30　米芾《岁丰帖》

中僧道六十九人，闺秀二十九人（见《图书集成》），人数亦不可谓不多。至论书之书，则有如：

陈思《书苑菁华》，会集前人著作而成。如蔡邕《九势》、《永字八法》，唐太宗《笔意》、《翰林禁经·九生法》、《翰林密论·二十四条用笔法》，唐韩方明《授笔要说》，卢携《临池妙诀》，林韫《拨镫四字法》，南唐后主《书述》、《翰林传授隐术》，都是论到学书的方法。

图31　朱长文《墨池编》书影

朱长文《墨池编》，详述用笔的方法，有顿锋、挫锋、驭锋、蹲锋、趈锋、衄锋、趯锋、按锋、揭锋之分。如何点、如何勒、如何结构，一一分析明言之。（图31）

姜尧章《续书谱》，分真书、草书、行书的用笔用墨法，以及迟速、向背、疏密、位置、血脉等等说明。

欧阳修《试笔》，论

学书的次序。他如蔡襄《论书》，苏东坡《论书》，黄山谷《论书》，《海岳名言》论书，黄伯思《东观余论》论书，董卣《广川题跋》论书，宋高宗《翰墨志》论书，《朱子大全集》论书，李之仪《姑溪集》论书，陈思《书苑菁华·唐人论笔法》等，都是发表其学书的经验。

宋徽宗特设书画院，著《宣和书谱》，记当得书家一百九十八人，并各加以评论，为宋代最完美的评书之作。

六、书法的衰退时期

宋以后，书学渐趋于衰落。据《图书集成》记金代有书家五十九人，元代有四百五十七人，中闺秀十四人，释道三十八人。最著名的，要算赵孟頫。赵为宋宗室，字子昂，号松雪，史称其篆籀分隶真行草书，无不佳妙，以书名天下。（图32）其书学钟繇、二王以及李北海，其落笔如风雨，一日能书一万字。元世祖曾命其书金字《藏经》及《孝经》。其夫人管仲姬亦善行楷，书《金刚经》数十卷以施名山高僧。

其次有鲜于枢，字伯机，号困学民，善行草，赵文敏极推重之。（图33）小楷类钟元常。《俨山集》谓："书法敝于宋季，元兴，作者有功，而以赵吴兴、鲜于渔阳为巨擘，终元之世，出入此两家。"所以元代书家之可述者，只此二人！其余如程钜夫、邓文原、元明善、贯酸斋、虞集、揭傒斯、倪瓒、周伯琦等人，皆可算是庸中佼佼者流耳。

至论书之作，莫如：

陈绎曾《翰林要诀》，计分十二章，言写作方法。其论执笔，则分八法：一曰擫，大指骨下节下端用力欲直，

洛神赋 并序

黄初三年余朝京师还济洛川古人有

言斯水之神名曰宓妃感宋玉对楚王

神女之事遂作斯赋其词曰

余从京域言归东藩背伊阙越轘辕

经通谷陵景山日既西倾车殆马烦尔

乃税驾乎蘅皋秣驷乎芝田容与

图 32-1　赵孟頫《洛神赋》

56

归去来兮田园将芜胡不归
既自以心为形役奚惆怅而
独悲悟已往之不谏知来者
之可追实迷途其未远觉
今是而昨非舟遥遥以轻飏

图 32—2　赵孟頫《归去来并序》

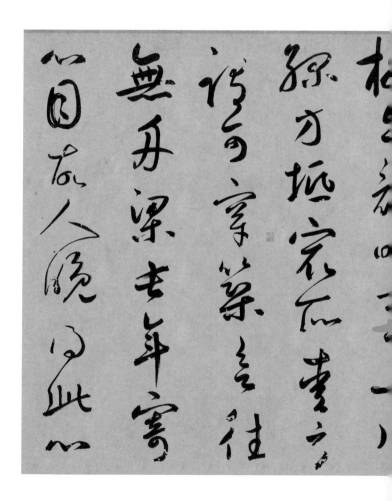

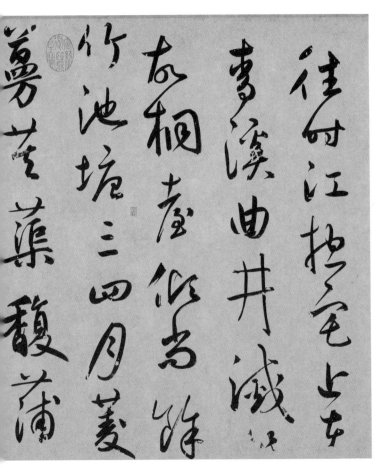

图 33　鲜于枢《王安石杂诗卷》

如提千钧。二曰捺，食指着中节旁，上二指为主力。三曰钩，中指着指尖钩笔下。四曰揭，名指着指外爪肉际揭笔上。五曰抵，名指揭笔，中指抵住。六曰拒，中指钩笔，名指拒定，上二指主转运。七曰导，小指引名指过右。八曰送，小指送名指过左。上一指来往。此名为拨镫法，拨者笔管着名指、中指尖，圆活易转动也。镫即马镫，笔管直则虎口间如马镫也。足踏马镫，浅则易出入，手执笔管，浅则易转动也。又论腕法，分枕腕（以左手枕右手腕），提腕（肘着案而虚提手腕），悬腕（悬着空中最有力）。又论手法，则曰："指欲实，掌欲虚，管欲直，心欲员。"此实初学书法者最有效的方法。

郑构《衍极·学书次第之图》云："八岁至十岁学大楷，《中兴颂》《东方朔碑》《万安桥记》。十一至十三岁学中楷，《九成宫铭》《虞恭公碑》等。十四至十六岁学小楷，《乐毅论》《曹娥碑》等。十七至二十岁学行书，《兰亭叙》《圣教序》等。二十一至二十五学草书，《急就章》《右军帖》等。其间十三岁学《琅玡题》，十五岁学《峄山碑》篆书。二十五学古篆、八分，《石鼓文》《鸿都石经》等。"末附书法传授系统：

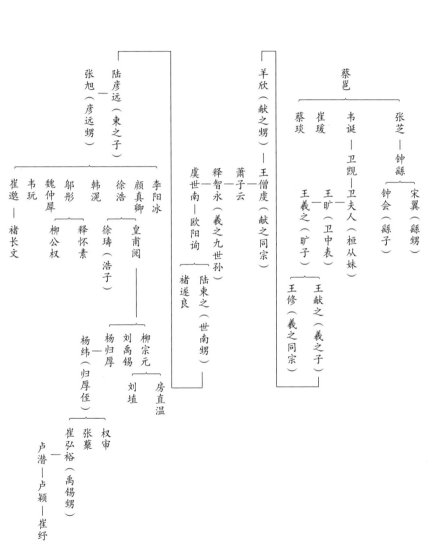

此外有《书法三昧》，分论运笔、结构等方法，有《三昧歌》："执笔之法，实指虚拳；运笔之法，意在笔先。八法立势，永字精研，一字体态，侧倚取妍。仰覆向背，开合折旋，垂缩留放，肥瘦方圆。画分篆隶，锋别正偏，藏锋聚气，结构绾牵。习与俱化，心手悠然，凡兹三昧，参透幽玄。苟非知者，不可以传。"又有郝经《陵川集》论书，赵孟頫《兰亭跋》论书，虞集《道园学古录》，盛熙明《书法考》，皆讨论书法。苏霖《书法钩玄》，集唐以来诸家论书之言。

明代书家，据《图书集成》收罗的，有一千五百三十三家，中有释道三十九人，闺秀三十二人，人数之多，于各代为最，但欲求如唐宋名家，实不甚多。宋璲可为明初第一名家，宋字仲珩，宋濂次子，精篆隶真草，尤工小篆，说者谓其字画遒媚，如美女簪花。

其次则有如解缙之工小楷与行草。松江沈氏兄弟，曰度、曰灿，度善篆隶真行，灿善草书，太宗曾称度为"我朝王羲之"。（图34）庄昶之善草书，自成一家。张弼草书尤著名，酒酣兴发，顷刻数十纸，世以为颠张覆出。李东阳四岁即能大书，篆隶真草无不能。弇州山人称其篆胜古隶，隶胜真行草书。《詹氏小辨》谓东阳草书笔力矫健，

图 34　沈度《敬斋箴》

小篆清劲入妙。

此外有李应祯，篆楷皆佳，一日书《魏府君碑》，顾谓文徵明曰："吾学书四十年，今始有得，然老无益矣。子其及目力壮时为之。"因极论书之要诀。（见《莆田集》）《书史会要》称其"书真行草隶，清润端方，如其为人"。李为苏州人，同时，在苏州产生了几个有名的书家，就是祝、唐、文等。

祝允明生而枝指，因自号枝指生。其书出入晋魏，晚益奇纵。文徵明曾说："吾乡前辈书家，称武功伯徐公（按即明初徐贲），次为太仆少卿李公（即上述李应祯）。李楷法师欧、颜，而徐公草书出于颠、素。枝山先生，武功外孙，太仆之婿也。早岁楷笔精谨，实师妇翁，而草法奔放，出于外大父，盖兼二公之美而自成一家者也。"（见《珊瑚网》）《艺苑卮言》称其上配吴兴，《容台集》谓其书如绵裹铁。（图35）

唐寅号六如，善书画，惟画比书优，弇州山人称其"书入吴兴堂庑，差薄弱耳"。

文徵明初名璧，号衡山居士，少拙于书，刻意临学，遂成名家。时李东阳以篆自负，及见公隶，曰："吾之篆，文生之隶，蔑以加矣。"《书史会要》谓其"小楷行草，

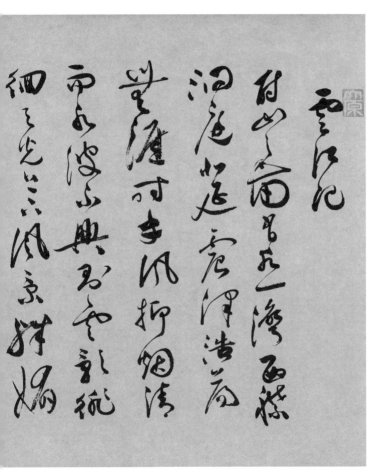

图 35　祝允明《云江记》

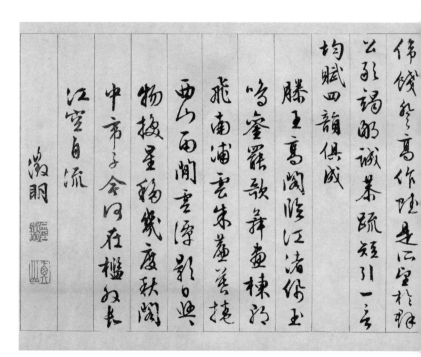

图 36　文徵明《滕王阁序》

深得智永笔法，大书尤佳，如风舞琼花，泉鸣竹涧"。
（图 36）其子名彭、嘉，彭真行草书皆工，草隶咄咄其父，
嘉书不如兄，而小楷亦轻清劲爽。

　　余如王稚登的隶草，丰坊的篆隶，皆较著名，邢侗、

李日华学问书法，皆闻于世。明末殿军，则以董其昌为最。董字玄宰，自言"学书始于十七岁，初师颜平原《多宝塔》，又改学虞永兴，以为唐书不如晋魏，遂仿《黄庭经》及钟元常《宣示表》，凡三年，自谓逼古，不复以文徵仲、祝希喆置之眼角，方悟从前妄自标评，自此渐有小得。今将二十七年，犹作随波逐浪书家，翰墨小道，其难如此"。又尝自己与赵文敏比较，说："余书与赵文敏较，各有长短，行间茂密，千字一同，吾不如赵。若临摹历代，赵得其十一，吾得其十七。赵书因熟得俗态，吾书因生得秀色。"（见《容台集》，图37）《五杂俎》称"董书前无古人"。明末有董其昌压阵，其余皆碌碌不足道也。

至于评书之作，初有方孝儒的《评书》（见《逊志斋集》），《解学士集·续书评》，祝允明《书述》，王世贞《艺苑卮言》论吴中书家，詹景凤《东图集》亦评吴中十二家书。其他尚有《莫廷韩集》，董其昌《戏鸿堂帖》，项穆《书法雅言》，范钦《天一阁集》，谢肇淛《五杂俎》，娄坚《学古绪言》，周之士《游鹤堂墨薮》，皆有评书之言。

论书法的，有张绅《法书通释》，徐渭《笔道通会》与《笔玄要旨》，王氏《法书苑》，皆会集古人讨论书法之作。解缙《春雨杂述》中有《学书法》，文徵明《停云馆帖》，

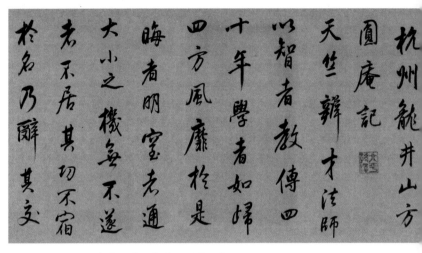

图37　董其昌《临米芾方圆庵记》

徐渭《法书通释》,《弇州山人稿》论书,董其昌《容台集》,李日华《紫桃轩又缀》,赵宧光《寒山帚谈》,皆言学书方法,但皆不若前代之备。

清代书家,则有如顾炎武、刘墉、厉鹗、毕沅、邓石如、梁同书、翁方纲、钱大昕、阮元、伊秉绶、吴荣光、左宗棠、何绍基、曾国藩等人。其与画学兼长者,如恽寿平、傅山、查士标、郑燮等人。近代则有如康有为、郑孝胥、张謇、吴昌硕等人,其较著者也。

论书之作，以包世臣之《艺舟双楫》为最备，康有为《广艺舟双楫》，亦可参考。包书自述其学书经验，并详论执笔方法，注重在"指实掌虚"的四字诀。又尝分清代书家为神品、妙品、能品、逸品、佳品五类。神品仅一人，即邓石如的隶篆。妙品上亦仅一人，即邓石如的真书。凡九十一人，至道光廿四年复增十人。清道光以前的书家，大概具见于此。

康著所以广包氏之意，言字体、碑帖、执笔方法，于南北朝碑帖的优劣，加以择别，分神、妙、高、精、逸、能六品，且加评语，使学者便于选取。独未及唐碑。至论执笔，不外前人所述，而归结于"虚拳实指，平腕竖锋"。其言曰："学者欲执笔，先求腕平，次求掌竖。"又言："职运笔者腕也，职执笔者指也……大指所执愈下，掌背愈竖，手眼骨反下欲切案，筋皆反纽，抽掣肘及肩臂，抽掣既紧，腕自虚悬，通身之力奔赴腕指间，笔力自能沉劲。"

兹据包书所列书家，举其较著者以介绍之：

邓石如字顽伯，号完白山人。少好篆刻，客江宁梅氏，纵观秦汉以来金石善本，手自临摹，为时八年，遂工四体书，篆书尤称神品。（图38）刘墉字石庵，官至大学士，其书法名满天下，小楷列妙品，榜书行书俱佳。其妾黄氏

靖安講君喻義

重聽嚚如堵當時說流

得痂陞坐中直

嘉慶八年青龍在癸亥八月下澣

完白山民鄧石如書

淩嘗曉盒淡感動不扇

气殺劍盒

图 38 邓石如《篆书四屏》

未曉盦湯岸蘭舟蕡

與日陛甲靜溢飲曉盦

夔河月不樂湝曰曉

豈肖巖洞書院講床

山還弓此隹周酉追

不地攺來郎弓此黏

小楷绝妙，墉晚年书多出其手。厉鹗字樊榭，性嗜书，尝馆扬州小玲珑山馆，见宋人集甚多，因工书，并著《南宋院画录》。梁同书字元颖，尝得元人贯酸斋书"山舟"二字，因以颜其斋，称为山舟先生，晚又自称不翁。工书，初法颜柳，继用米法，晚益变化。翁方纲字正之，号覃溪，书法冠一时，海内求书者日不暇给。包氏列其行书于能品。清末翁同龢字松禅，继其后，本董赵意而参平原，气魄继刘墉。姜宸英号西溟，行草入妙，与朱彝尊、严绳孙二人当时称为江南三布衣。傅山字青主，别署公之它，亦曰朱衣道人，又字啬庐。隐于黄冠，善画山水，工书及篆刻，时人称为三绝。（图39）包氏列其草书于能品。晚年别号甚多（见丁宝铨《傅山年谱》）。何绍基字子贞，号东洲，又号蝯叟，为道光名书家。其父凌汉亦善书，子贞乃得家学，书法俱学平原，上溯周秦两汉古篆籀，下至六朝南北碑，皆心摹手追，卓然自成一家。草书尤为一代之冠。其弟绍业、绍祺，皆善书画，惟不若子贞知名。他如顾炎武的正书，姚鼐的行草，张惠言的篆书，王文治的小楷，宋珏的隶书，张照的行书，皆甚著称。清代书法不易叙述，自多挂漏。

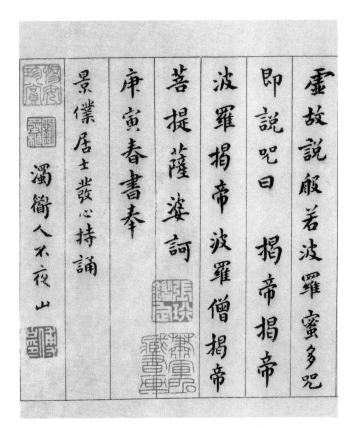

图 39　傅山《小楷心经》

七、学书的方法

中国书法，自有其美术上的价值，但晚近自西洋钢、铅笔盛行以来，学者取其便利，几置毛颖先生于不问。所幸此间少数学子，本发扬国粹的精神，有"书法研究会"的组织，异常可贵。惜我于书法没有下过相当的工夫，唯从涉猎前人作品，知学书自有其法门，苟得其法，则事半而功可倍。其法唯何？

（一）执笔宜虚

写字最要紧的关键，是在执笔，执笔的得法不得法，可以定学习的能否成功，所以初学者必须注意于执笔的方法。王右军称笔管为将军，苏东坡说："执笔无定法，要使虚而宽。"无论写大字或小字，以"虚掌悬肘"四字为唯一的秘诀。何谓虚掌？即当执笔时，手掌中必须空虚，好像握着一个鸡蛋一样，掌既虚空，运笔方能灵活。何谓悬肘？即掌腕与臂肘不能靠着桌子，使腕肘肩成一三角形平直线，手背向外，手心向内，然后乃能运臂力到腕上，再运腕力到指端，落笔才不会飘浮。手腕既与肘平，则手背反扭向外突出，那么笔锋便自然不偏不露。不偏就是气

力平匀，不致一面着实，一面飘浮。不露就是藏锋，使笔锋不致虚弱。这全在乎握管不深。好像骑马一样，用足趾踏着马镫，脚跟悬空，用力全在大趾，腿上的筋都向外反扭，全身的力量都能运到足尖。写字执笔的道理，也是如此。

（二）布指宜匀

掌欲虚而指欲实，是执笔重要原理。所谓指欲实，并不是紧紧地握着笔管，乃是把五个指头，个个紧贴笔管，运用各个指头的力气到笔端。所以握管的法子，把管放在食指中节的头上，用上节斜钩着管之上端，大指之尖挺着笔管，紧对着食指中节，用力拒住，大指之骨向内突出，把笔管推出向外，而食指却用力钩住笔管叫它向内，然后能使笔管平直，中指以尖钩笔之阳面，无名指以爪肉之际拒笔之阴面，小指则用上节紧贴无名指，不必着管。（图40）五指的形势，如同握一圆球，

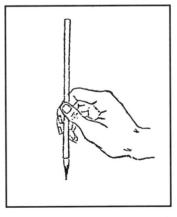

图40　执笔

然后外四指的筋，环肘骨一直到肩背，大指的筋，环臂弯一直到胸胁，五指都能着力，运用全身的力量到笔端之上。五指之中，大指、食指最为紧要，中指用力钩住笔管，小指助无名指向外抵拒，全是大指、食指的帮助，使五指用力平均。这样，书法便有成功的希望。

（三）运笔宜灵

执笔既能合法，然后注意到笔画的结构，运笔要有起止、缓急、轻重、映带、转折、虚实。什么叫起止？就是无论一字一笔一篇，都要有起势、止势，如同做文章必须有段落一样。什么叫缓急？就是一方面蜿蜒如带，一方面急疾如风，有一气呼成之势。什么叫映带？就是笔笔联络，有互相连续的意思。什么叫轻重？在转肩过渡的地方，运笔宜较轻，画捺蹲驻的地方，运笔宜较重。什么叫转折？比如用锋向左，转锋向右，肩必内方外圆，捺必外方内直，要有转折之妙。什么叫虚实？笔有宜虚宜实之处，肩架亦有虚实，该虚处不怕空，该实处不怕满。

运笔要有回锋，所谓回锋，就是笔锋所到的地方，即速收住，仍旧回过来，使笔锋不致飘浮。此外又有正锋、偏锋、藏锋、露锋、主锋、逆锋的分别。所谓正锋，就是

笔毫平铺，不偏不倚。所谓偏锋，就是笔管欹侧，或左或右。所谓藏锋，就是笔毫逆卷，欲下先上，欲左先右，把笔锋包藏在内。所谓露锋，就是笔毫平落，有骏发纵神的气象。所谓主锋，每一字必定有一主锋，若是主锋不善，余锋都败。譬如"人"字，撇是主锋，"主"字，点是主锋，诸如此类。所以善书者，都很注意主锋。所谓逆锋，比如书勒，则必锋右管左，书弩则必锋下管上，着笔逆行。古人有所谓六字诀，叫"逆入、涩行、紧收"，细味这六字，实在是运笔的主要方法，俗书作勒的时候，往往末大于本，中减于两端，是因为不知道这六字诀的缘故。所以要除去这种毛病，必须明白上述的种种方法，而且必须知道笔有提按，起笔宜按，止笔宜提。换句话说，就是用笔重处宜提，用笔轻处宜按，这大概是运笔的重要道理，在乎初学者的细心体会耳。

（四）工具宜良

工欲善其事，必先利其器，写字的重要工具，第一要选择碑帖，初学大概从颜柳欧苏四家中择一摹写，在未摹写之前，先将拓本仔细审视，了解其结构肩架，然后伸纸摹临，与拓本校对，有不肖的地方，再行摹写，一字连写

十数次，必令它有些仿佛乃已，切不可看一笔写一笔，必须把全个字的气势审视明白，然后落笔写完一字，再行校对。有暇的时候，把所临碑帖和其他相类的碑帖，细细观摩，背帖而思索，使先有深刻的印象于脑中，然后临写的时候，不致逐笔校对，自能酷肖，古人有句话说"生临不如熟看"，因为看的工夫，往往比临的工夫更为紧要。在没有临写的时候，不妨空手做握笔势，凭空书写，果然能够不忘思索，那自然熟悉了，熟能生巧，可以得古人之神，不难成为名家。上面所说的熟看，却是一件要事，所以必须多购碑帖，像读书一样地记忆，因为看帖愈多，见识愈广。第一步借此可以酷肖古人，第二步乃求脱离古人蹊径，古人有句话，说"书法之妙在能合，神在能离"，离就是不落窠臼的意思。

其次则用笔、用墨、用纸、用砚，都要讲究。书法以笔为质，以墨为文，所以用笔、用墨尤为紧要。笔须用长锋羊毫，取其柔而不刚，初学用笔，愈柔愈好，笔锋开到八分，不可全开，写完之后，必须用清水洗去遗墨。用墨最好是松烟，没有胶质而有光彩，研墨时不可用力过重，更不可用很粗的砚瓦，浓淡必须适当，过浓则滞笔机，过淡则易化而无色彩。用砚宜取上等砖石，写完宜把

宿墨洗去。纸宜用宣纸，初学以纸值太贵，不妨以旧报纸临写，亦有用大方砖一块，用清水临写，为节省纸墨费，亦无不可。

书法本是一件神妙的事，全凭各人的经验积累而成的，上面所说这些方法，不是绝对的成功秘诀，神而明之，要在嗜书者自身的努力。俗语说"字无百日功"，这句话并不是说写字如此容易，乃是说，能够有百日的恒心，就可以立定根基。然后继续着这种精神去学习，十年二十年之后，方才可以成功。

末了，我们应当知道，最要紧的秘诀，还不是上面的种种方法，乃是自己的"恒心"与"专心"。有了继续不断的恒久练习，有了专注的精神，无论遇见什么困难，都不能打断练习的习惯，像曾文正公虽然在军事匆忙的时候，还是天天写字，这样，才可以有成功的希望。"一日暴之，十日寒之，未有能生者也。"学书者最应该记得这句话，从来许多写字的名家，没有不是从这"恒"与"专"而来的。

图书在版编目(CIP)数据

中国书法史述略 / 王治心著. —— 杭州 : 浙江人民
美术出版社，2022.9
ISBN 978-7-5340-9683-9

Ⅰ. ①中… Ⅱ. ①王… Ⅲ. ①汉字－书法史－中国
Ⅳ. ①J292-09

中国版本图书馆CIP数据核字（2022）第165076号

中国书法史述略

王治心 著

责任编辑　罗仕通　许诺安
责任校对　洛雅潇
装帧设计　霍西胜
责任印制　陈柏荣

出版发行　**浙江人民美术出版社**
　　　　　（杭州市体育场路347号）
经　　销　全国各地新华书店
制　　版　浙江时代出版服务有限公司
印　　刷　浙江海虹彩色印务有限公司
版　　次　2022年9月第1版
印　　次　2022年9月第1次印刷
开　　本　787mm×1092mm　1/32
印　　张　2.75
字　　数　42千字
书　　号　ISBN 978-7-5340-9683-9
定　　价　25.00元

如有印装质量问题，影响阅读，请与出版社营销部（0571-85174821）联系调换。